Illisibilité partielle

Valable pour tout ou partie
du document reproduit

Contraste insuffisant
NF Z 43-120-14

Couvertures supérieure et inférieure
en couleur

LE
JUPITER EN BRONZE
DU MUSÉE D'ÉVREUX

ÉVREUX, IMPRIMERIE DE CHARLES HÉRISSEY

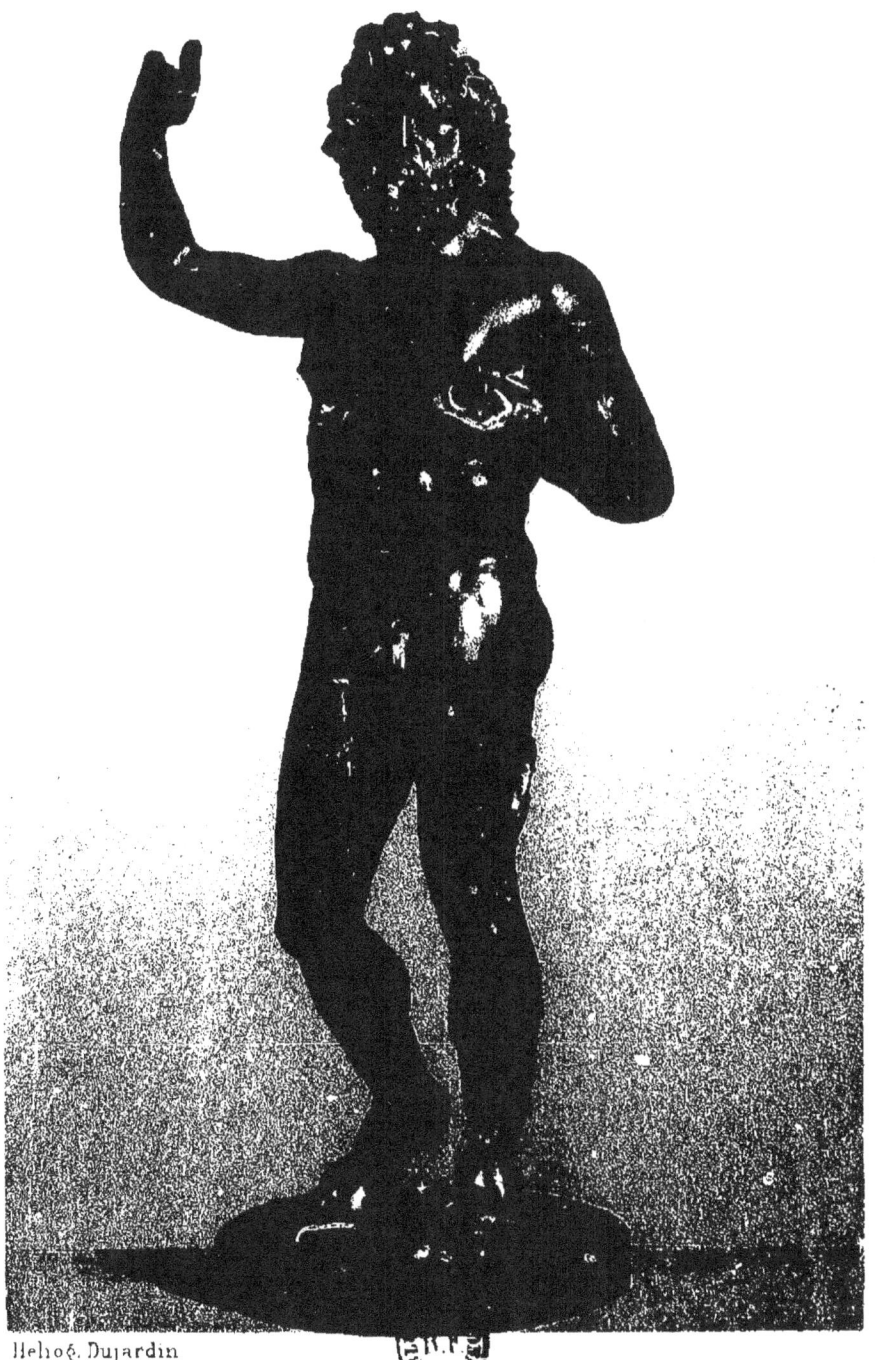

JUPITER EN BRONZE DU MUSÉE D'EVREUX

LE JUPITER EN BRONZE
DU MUSÉE D'ÉVREUX

La statue antique de Jupiter qui se voit au musée d'Evreux, a été trouvée, en 1840, dans la commune du Vieil-Evreux à six kilomètres sud-est de la ville d'Evreux.

Contrairement à ce que pourraient faire penser et le nom de la localité et l'importance de l'établissement gallo-romain qu'elle a possédé, il semble certain, aujourd'hui, que ce n'est point là qu'il faut placer l'antique cité des Aulerques Eburoviques. Il ne devait y avoir, au Vieil-Evreux, que « le palais de quelque grand personnage ou fonctionnaire, et non un chef-lieu de cité pourvu d'une population agglomérée [1] ».

Quoi qu'il en soit du nom antique de cette localité,

[1] Voir sur ce point : *Mémoires et notes de M. Auguste Le Prevost pour servir à l'histoire du département de l'Eure*, recueillis par MM. Léopold Delisle et L. Passy. Evreux, 1862, in-8°, t. I, p. 7, note 1.

il est incontestable qu'elle posséda, du temps des Romains, une villa et des monuments d'une richesse et d'une étendue peu communes. On en jugera par ce seul fait que, pour y amener l'eau vive on n'avait point reculé devant les dépenses et les difficultés de la construction d'un aqueduc qui allait capter cette eau à plus de seize kilomètres.

Il y a plus de deux cents ans que déjà l'importance des ruines et les objets d'art qu'on y rencontrait attiraient l'attention de ce qu'il y avait d'intelligent et d'érudit à Evreux, et un ancien historien de cette ville, Le Batelier d'Aviron, écrivait, vers 1660 : « Les ruines paraissent si superbes que l'on ne peut douter qu'elle n'ait été une ville très considérable, et pour prouver ce que j'avance il me suffit de dire que les paysans, en labourant la terre, y trouvent fort souvent un nombre presque infini de médailles romaines et gothiques d'or, d'argent et de cuivre, desquelles on donna à mon père un ancien Trajan d'or et une cornaline en ovale de la hauteur d'une pièce de 30 sols, portant la tête de J. César enfoncée de gravure en dedans que sa chevelure fait assez reconnaître par les retortis des cheveux tirés du derrière de la tête afin de couvrir (découvrir) le cou[1]. »

Plusieurs campagnes de fouilles, habilement dirigées, ont amené des découvertes très intéressantes et, après l'une d'elles, en 1841, le résultat des travaux, la nature et la destination des substructions explorées

[1] Le Batelier d'Aviron. *Histoire d'Evreux*, Ms. de la Bibliothèque municipale de Rouen (Mss. Normands, Y, 65, f° 12 v°).

étaient décrits en ces termes dans un journal d'Evreux, *le Courrier de l'Eure* :

« Les Thermes ou bains publics, construits sur environ deux hectares de terre, étaient entourés d'une galerie carrée, ornée de colonnes. Son dallage, composé d'un béton de ciment extrêmement dur, se retrouve encore. Le bâtiment qui contenait le balnéaire, présente sa façade au sud, les hypocaustes ou fourneaux sont en grande partie détruits, mais il en reste des traces suffisantes pour en indiquer le plan. Cet établissement, près duquel passe le principal bras de l'aqueduc était alimenté par les eaux pluviales recueillies dans des réservoirs qui suivaient les sinuosités des murs. On y a découvert peu d'antiquités.

« La Basilique, située au centre de la ville et du village actuel, est placée devant le forum ou place publique... Des escaliers en pierre conduisaient à des galeries ornées de colonnes au milieu desquelles on croit trouver l'enceinte où siégeaient les juges. Un château féodal fut bâti, au moyen âge, sur cet emplacement sans qu'on se soit servi des murs romains pour l'élever.

« Le théâtre est placé en face de la basilique, dont il est séparé par le forum. On y accédait par une large rue dont les dimensions sont conservées. Quoique ses arcades circulaires et ses gradins soient détruits, on a pu cependant retrouver tout son plan : les vomitoires ou issues, la scène et le portique. Il pouvait contenir environ 15 à 20,000 spectateurs. A l'époque de la guerre qui détruisit la ville, ses issues furent

closes par des murs à chaînes de briques; il servit alors de forteresse et porte encore, dans les titres de propriété, le nom de *Remparts* et de *Grosse tour de pierre*. On a découvert plusieurs objets d'or dans son enceinte. De ce nombre sont deux magnifiques médaillons, montés à la Bélière, enfermés dans une dentelle ciselée avec beaucoup d'art et représentant les empereurs Elagabale et Caracalla[1]. »

Quelle fut la destinée de cette somptueuse villa? Quand et comment périt-elle?

Les fouilles et la numismatique répondent à cette double question.

Jusqu'à l'année 1841, sur 1,499 monnaies trouvées au Vieil-Evreux, toutes étaient antiques, sauf 10, dont la plus ancienne ne remontait qu'au temps du roi Jean.

Or, leur classement chronologique montre que les plus récentes des monnaies antiques étaient aux effigies de Flavia Julia Helena, femme de Julien l'Apostat (361-363), de Flavius Valens (364-378)[2], et de Gratien (375-383)[3].

C'est donc dans les dernières années du quatrième siècle ou dans les premières années du cinquième que le Vieil-Evreux a cessé d'être habité.

Vraisemblablement, il aura péri lors de ces terri-

[1] *Courrier de l'Eure*, numéro du 23 février 1841.

[2] Louis Vaucelle, *Notice sur les médailles trouvées au Vieil-Evreux*. (*Recueil des travaux de la Société d'agriculture, sciences, arts et belles-lettres de l'Eure*, 2ᵉ série, t. I. Evreux, 1841, in-8°, p. 253-255.)

[3] *Mémoires et Notes de M. Auguste Le Prevost*, ... t. I, p. 13.

bles invasions des Alains, des Huns et autres peuples barbares qui dévastèrent les Gaules de 406 à 409[1].

« ... Aucun écrivain, a-t-on dit très justement, n'a daigné consigner le fait de sa ruine au milieu de tant de ruines contemporaines. Le dernier soupir de toute une population n'a pas été entendu par l'histoire ; les lueurs de l'incendie qui dévora tant d'édifices ont stérilement éclairé nos plaines.

« C'est, en effet, un incendie qui a anéanti cette grande cité. Une couche de cendres, parmi des couches de décombres, se fait voir partout dans la coupe de nos fouilles. Les métaux s'y trouvent altérés par la fusion, des scories vitrifiées assemblent des instruments usuels, des monnaies et des bijoux. C'est dans cette ruine que tout ce qui reste de précieux se découvre peu à peu. Nos travailleurs suivent cette veine de cendres ; elle marque les pas qu'ils ont à faire[2]. »

Quant aux richesses archéologiques découvertes au Vieil-Evreux, le catalogue qu'a placé M. Bonnin en tête de ses *Antiquités des Aulerques Eburoviques* et surtout les belles planches de cet ouvrage peuvent en donner une idée.

Rappelons, indépendamment des inscriptions, « une petite collection de bijoux, parmi lesquels on doit

[1] Id. *Ibid.*, p. 13 ; et voir, p. 14, note première, sur les ruines causées par ces invasions, la lettre XVIe de saint Jérôme, *ad Agerucbiam*.

[2] Discours prononcé à la Société des Antiquaires de Normandie, par M. A. Passy. *Recueil des travaux de la Société d'agriculture, sciences, arts et belles-lettres de l'Eure*, 2e série, t. I. Evreux, 1841, in-8°, p. 249.

distinguer trois médaillons en or, dont l'un au type d'Antonin Pie et l'autre au type de Caracalla, ils paraissent avoir fait partie de la même parure militaire ; une statue de Jupiter, une statue d'Apollon en bronze, une statuette de Bacchus : les yeux sont en argent et la main droite tient un disque d'argent; un génie ailé, une statuette de Sylvain, des statuettes de Minerve, de la Victoire, de Jupiter, un masque en bronze et une foule d'objets divers, tels que sanglier, bouc, cheval, colombe, clochette, trident, branche de candélabre, flèches et javelots, croisillons d'épée, anneaux, chaînes, dés, clous, compas, spatules, hachettes, stylet, fibules, agrafes, boucles, serrures, clés, fers, poignards, serpes, haches, mors en fers, un grand nombre de poteries rouges et vernies, des figurines en terre cuite, des vases en terre, des verroteries, des ustensiles en os tels qu'épingles, cuillers, bobines, dominos, dés à jouer, manches de couteau[1]. »

Mais, entre tous ces trésors, la palme appartient, sans conteste, comme rareté et comme mérite artistique, à la grande et belle statue en bronze de Jupiter.

Rien n'était banal, autrefois, en Grèce et à Rome, comme les statues de bronze. Au rapport de Pline, il y en avait, de son temps, 3,000 à Athènes, autant à Olympie, on en comptait le même nombre à Delphes, malgré les pillages que cette ville avait

* *Mémoires et Notes de M. Auguste Le Prevost*, t. I, p. 31, note 1.

éprouvés. Mummius en emporta une plus grande quantité de Corinthe et en remplit Rome. Les Romains, dès les premiers temps de la République, en avaient enlevé 2,000 de Volsinium. Il n'y avait presque point de cités, de temples, de maisons de particuliers riches qui ne renfermassent des statues de bronze[1]. Quant à leurs dimensions, très fréquemment on les voyait de grandeur naturelle ou même plus grandes que nature[2]. Quelques années avant la trouvaille du Jupiter du Vieil-Evreux, on avait découvert, à Lillebonne, l'Apollon de bronze, haut de 1m940 millimètres, aujourd'hui au musée du Louvre[3].

Mais, après quinze ou dix-huit siècles, ce qui était commun devient d'une insigne rareté et d'un prix inestimable. C'est le cas de la statue du musée d'Evreux.

Elle mesure 0m 920 millimètres de hauteur, des pieds jusqu'au haut de la chevelure.

Le corps porte entièrement sur la jambe gauche, la droite est infléchie en arrière à partir du genou et la pointe du pied droit touche seule le sol.

Le bras droit est élevé, dans un mouvement assez harmonieux, jusqu'à la hauteur du sommet de la che-

[1] Comte F. de Clarac. *Musée de sculpture ancienne et moderne*, Paris, imprimerie nationale, 1841, grand in-4°, t. I, p. 56.

[2] Voir notamment ce que dit sur ce point Winckelmann, *Histoire de l'Art chez les anciens*. Paris, Barrois, 1789, in-8°, t. II, p. 303-311.

[3] Abbé Cochet. *Répertoire archéologique de la Seine-Inférieure*. Paris, Imprimerie nationale, 1871, in-4°, p. 132.

velure¹; l'index est cassé. Le dieu tenait évidemment soit la pique, soit ce bois de pique qu'on appelle *hasta pura*, et qui se termine dans le haut en bourdon².

Le bras gauche s'écarte notablement du corps depuis l'humérus jusqu'au coude; il se recourbe ensuite et se relève en se rapprochant de la poitrine, à la hauteur du sein gauche. La main gauche, fermée, tient un objet creux renflé légèrement vers le milieu et terminé par un bourrelet à chaque extrémité.

Ce bras avait été trouvé six ans avant la statue, et à une assez grande distance de l'endroit où celle-ci fut découverte³. Aucun doute n'est possible sur l'exactitude de la réadaptation, comme le dit avec raison Overbeck dans sa *Griechische Kunstmythologie*⁴. Deux entailles faites pour cacher, par des lamelles de métal, des vices de fonte et qui se sont trouvées divisées par la fracture suffiraient, à elles seules, pour la justifier mathématiquement.

Quel est l'objet que le dieu tenait dans sa main gauche? Etait-ce le *fulmen* comme chez le Jupiter *conservator* du revers de certaines monnaies impé-

[1] Il faut remarquer, toutefois, que lors de la découverte de la statue, ce bras droit, le seul subsistant alors, avait été courbé et écrasé dans la chute de la statue. (*Courrier de l'Eure*, 23 février 1841.)

[2] De Montfaucon : Supplément au livre de l'*Antiquité expliquée*, t. I, p. 57, pl. XVIII et XIX.

[3] La réadaptation n'en avait pas encore été faite quand M. Ch. Lenormant décrivait la statue dans le *Courrier de l'Eure* du 22 juillet 1841.

[4] Leipzig, 1871, in-8°, t. I, p. 153-154. Mais cet auteur commet une double erreur en disant que les *deux* bras avaient été cassés et n'ont été retrouvés que postérieurement.

riales dont le bras est posé identiquement comme dans notre bronze ? Cela est probable ; dans ce cas on pourrait conjecturer avec vraisemblance que les traits et les flammes de la foudre devaient être d'un autre métal, d'argent ou d'or. Overbeck se demande, et en cela il est dans l'erreur, si ce fragment d'attribut ne provient pas d'une restauration moderne. Il convient, toutefois, de remarquer, à sa décharge, qu'il ne connaissait le Jupiter du musée d'Evreux que par une reproduction « ce qui franchement est très incertain », remarque-t-il judicieusement. De fait, s'il n'avait connu que la planche de l'ouvrage de de Clarac, son doute s'expliquerait à merveille, car l'objet en question y est très inexactement figuré.

Cet attribut serait-il, au contraire, l'*olla* que l'on rencontre fréquemment ? je ne le crois pas ; mais le plus prudent serait peut-être de le ranger dans la classe de cet attribut indéterminé, comme dit le comte de Clarac, que tiennent les deux statues de Jupiter de Munich et du musée britannique.

Remarquons, comme un témoignage de l'importance et du soin que l'auteur de notre Jupiter attachait à son œuvre, dit M. Ch. Lenormant [1], que les yeux sont en argent, que les prunelles avaient dû être rapportées en une matière plus précieuse, et que les lèvres et les mamelons sont d'un bronze plus rouge que le reste du corps, pour rappeler la nature, non seulement par la forme, mais encore par la couleur.

[1] *Courrier de l'Eure* du 22 juillet 1841.

Il convient, toutefois, d'ajouter que ce raffinement d'élégance et de richesse, cette addition de métaux plus précieux ou différents sur les statues en bronze était un fait très fréquent dans l'art ancien. On le constate déjà dans la statuaire archaïque grecque, notamment dans le précieux Apollon de bronze du Louvre, copie très antique de l'Apollon de Kanachos.

Enfin, nous sommes porté à croire que le dieu devait avoir la tête ornée d'une couronne ou plutôt encore d'une bandelette sans doute aussi d'un métal plus précieux[1]. En effet, sur la calotte cranienne, les cheveux sont à peine indiqués par des stries plates, tandis qu'ils s'échappent, sur le sommet de la tête, sur les côtés et sur le cou, en boucles touffues et luxuriantes. A gauche, une légère entaille produite par un coup de lime ou de ciseau peut avoir été faite lors de l'adaptation d'un ornement de tête, et, parmi plusieurs trous existant sur le sommet du crâne et dans la touffe de cheveux frontale, il en est un qui peut être antique et avoir servi à maintenir la bandelette ou la couronne.

Ce fait de l'application à une statue de bronze d'une couronne d'argent est du reste signalé par Pline; et on en voit des traces incontestables dans une statue de Jupiter dont nous aurons à parler.

Ajoutons, pour terminer ce qui a rapport à l'état matériel du Jupiter du musée d'Evreux, que cette

[1] On peut voir de ces bandelettes, notamment sur les numéros 4, 5, 6 de la planche X du t. I de l'*Antiquité expliquée* du P. de Montfaucon.

statue présentait, lors de la découverte, des traces de l'incendie qui avait détruit le Vieil-Evreux ; que le bras droit avait été faussé dans l'écroulement des décombres ; que le pied gauche avait été déchiré... En un mot, nous ne la voyons pas aujourd'hui telle qu'elle est apparue lors des fouilles après son ensevelissement près de quinze fois séculaire ; elle a été l'objet de considérables restaurations effectuées avec intelligence sous les yeux de M. Bonnin, dit l'ouvrage de M. de Clarac ; elle était alors en partie couverte d'une patine assez grossière qui en faisait disparaître bien des finesses.

Il est incontestable qu'elle a été fondue en une seule pièce et n'a pas été composée de plusieurs parties séparées et rapprochées ensuite les unes des autres, quoi qu'en aient dit MM. Charles Lenormant et Bonnin.

Les lamelles de bronze qui s'y voient en si grand nombre ne sont pas les attaches de raccord des différentes pièces de fonte. En effet, les pièces de raccord sont généralement en *queue d'aronde*, et elles ont plus d'épaisseur. Puis, ici, leur multiplicité, leur position irrégulière et dans des places où un rapport était inutile ou même impossible, enfin leurs dimensions variées et, parfois, leur exiguïté ne permettent pas d'accepter cette explication.

Il ne faut voir, dans ces lamelles, qui se rencontrent sur tant de bronzes antiques, que des pièces appliquées postérieurement par le fondeur pour faire disparaître des boursouflures.

La pose du Jupiter du musée d'Evreux ressemble à celle du Jupiter *stator* du revers de quelques monnaies romaines. Mais elle en diffère en ce point important que le Jupiter *stator* a toujours le bras qui tient la foudre abaissé le long de la jambe [1].

Elle se rapprocherait plutôt du Jupiter *conservator*, moins la draperie; mais toutefois avec des variantes dans la manière dont le bras qui tient la foudre est relevé; parfois aussi la foudre est remplacée par une victoire [2].

Peu importe, au surplus, le nom mythologique. C'est son mérite artistique qui recommande une œuvre d'art. C'est sa comparaison avec d'autres œuvres identiques ou similaires qui offre le plus d'intérêt.

Dans cet ordre d'idées, nous signalerons, notamment, deux bronzes de proportions beaucoup moindres décrits et reproduits dans l'ouvrage du comte de Clarac. L'un, conservé au musée britannique, a à peu près la pose de celui du musée d'Evreux, si ce n'est que le bras gauche est moins relevé à partir du coude [3].

Quant à l'autre, le Jupiter de Munich, il a la pose inverse; la partie inférieure du bras droit est aussi moins relevée et ne forme avec la partie supérieure

[1] V. notamment *Antonii Augustini archiep. Tarracon. Antiquitatum Romanarum Hispanicarumque in numinis Veterum Dialogi XI.* Antuerpiæ, 1617, in-fol., pl. LVII, n° 15.

[2] Id., *ibid.*; pl. LVII, n° 19; pl. LIV, n° 4 et pl. LV, n° 22.

[3] Comte F. de Clarac, *Musée de Sculpture ancienne et moderne.* Paris, Imprimerie nationale, 1841, pl. 405.

qu'un angle très obtus[1]. M. de Clarac voit avec raison dans ces variantes « des imitations de quelque original célèbre ».

Somme toute, ces rapprochements ne sont, la plupart du temps, qu'approximatifs. Overbeck qui, avec l'esprit de méthode et de classification des érudits allemands, fait, au sujet de l'iconographie de Jupiter, des divisions et subdivisions nombreuses en classes, puis en groupes, en est encore conduit à réunir ensemble des sujets qui sont analogues, mais non identiques.

Cependant, sur ce point des analogies ou des ressemblances j'ai le plaisir de pouvoir apporter, grâce à la complaisance du savant et affable conservateur du musée des Antiques au Louvre, M. Héron de Villefosse, un détail nouveau et du plus grand intérêt.

Ce musée vient d'acquérir une remarquable statue de Jupiter en bronze, découverte à Dalheim (Luxembourg), qui ressemble beaucoup à celle du musée d'Evreux. Si elle ne peut rivaliser avec cette dernière quant à la dimension, elle est encore d'une taille fort remarquable. Elle mesure 0m 615 millimètres.

Fort belle d'exécution, elle se rapproche du Jupiter du musée d'Evreux plus qu'aucune des statuettes précédemment citées. Elle en diffère en ce que la position est inverse. C'est le bras gauche qui est porté en l'air et s'appuie sur le sceptre. L'avant-

[1] Id., ibid.; pl. 410A.

bras droit est relevé à partir du coude et porté horizontalement en avant. La main, ouverte, tenait un objet aujourd'hui disparu, qui y était maintenu par un tenon dont on voit encore le trou. Ce pouvait être une victoire ailée, ainsi qu'on le remarque sur le revers de nombreuses monnaies romaines. Il est certain que la tête était ceinte d'une couronne ou d'un autre ornement; on remarque encore les trous qui servaient à l'attacher et les entailles faites pour l'adapter exactement. Malheureusement une des jambes est brisée à la hauteur du genou.

Comme le Jupiter d'Evreux, celui du Louvre est couvert de lamelles de bronze ayant pour objet de cacher des boursouflures; comme lui, enfin, il porte des traces visibles d'incendie. Nouvel exemple de cette terrible et incontestable uniformité qui a fait périr par les flammes tous les établissements gallo-romains.

Il est plus svelte, moins épais que le Jupiter du Vieil-Evreux, n'offre pas la même attache trop lourde du cou, la même vigueur exagérée de la poitrine. Oserai-je le dire, il est mieux proportionné. Mais c'est surtout dans la tête que la ressemblance est frappante et qu'il importe de la constater.

Même port de tête, même regard, même pli des lèvres, même disposition de la barbe également divisée et dont les boucles se tordent en volutes identiques, en un mot, mêmes traits, même physionomie. La seule différence serait dans la chevelure; le Jupiter du Louvre n'ayant pas la même boucle relevée en

aigrette sur le haut du front[1]. Toutefois le Jupiter du Louvre a quelque chose de plus fin et de plus distingué dans la même expression sombre et un peu froide.

Difficilement on pourrait saisir, manifesté d'une façon plus éclatante, ce fait, — connu d'ailleurs, — de deux artistes, traduisant chacun avec une fidélité scrupuleuse un type hiératique et traditionnel, un original d'une réputation universelle. C'était peut-être le fameux Jupiter de Tarente dont les copies devaient être répandues dans tous les centres artistiques, dans toutes les écoles de dessin, sur l'immense surface de l'empire romain ?

Les chefs-d'œuvre antiques s'étendaient ainsi dans l'espace, comme ils se perpétuaient d'âge en âge pendant une longue suite de siècles parfois ; se déformant peu à peu par l'usage, par l'usure, pour ainsi dire, dans une série de répliques d'après des répliques, dégénérant à la longue par le fait du temps et de l'abaissement du niveau artistique, comme le prouve si bien l'exemple du fameux *tireur d'épine*. Ici, toutefois, il ne faut parler ni de dégénérescence ni d'infériorité. Jupiter du musée d'Evreux et Jupiter du musée du Louvre sont, l'un et l'autre, des œuvres artistiques de premier ordre. Il semble, toutefois, que la statue d'Evreux doit être d'une époque sensiblement postérieure à sa rivale.

[1] Notons encore, comme légère différence, que le Jupiter du Louvre a les cheveux divisés derrière la tête par une raie longitudinale qui descend jusqu'au cou, tandis qu'à celui d'Évreux, ils sont figurés par des raies ondulées qui partent toutes d'un point central au sommet du crâne.

Pour en revenir au Jupiter du musée d'Evreux, c'est, de l'avis de tous, une œuvre d'un mérite incontestable, malgré quelques imperfections, notamment la lourdeur excessive de l'attache du cou et de la poitrine.

« Le travail, dit M. Ch. Lenormant, en est remarquable dans sa défectuosité même et indique chez l'artiste l'intention de traiter un sujet rebattu d'une manière neuve et originale. Il règne une singulière recherche dans les formes de cette figure et surtout dans la disposition des boucles de la chevelure et de la barbe. Le masque est du plus beau caractère et rappelle celui du magnifique Jupiter d'Otriculum conservé au musée du Vatican [1]. » Qu'il me soit cependant permis, sur ce dernier point, de faire remarquer que la ressemblance est très vague. M. Ch. Lenormant n'en a jugé, peut-être, que d'après une reproduction peu fidèle. Si l'on rapproche de la statue d'Evreux une photographie du Jupiter du Vatican, on remarque que ce n'est ni le même type de figure, ni la même physionomie; le Jupiter du Vatican a, notamment, une expression plus placide et plus sereine.

Overbeck, après avoir étudié la statue du Britisch Museum, arrivant à celle d'Evreux, lui trouve une attitude moins forte et moins tranquille. « Elle montre plus, dit-il, l'inclinaison exagérée du corps avec la saillie des hanches et du côté que l'on remarque dans quelques exemplaires du onzième groupe, mais d'une manière plus générale dans les statues de Jupiter, complètement nues ou peu vêtues,

[1] *Courrier de l'Eure* du 22 juillet 1841.

et qui prouve une fabrication postérieure. La grande force du corps de la statue de Londres se répète dans celle d'Evreux ; cependant celle-ci a une tête autrement caractérisée, une plus sombre expression et une barbe d'une épaisseur et d'une frisure presque exagérée[1]... »

C'est, à peu de chose près, le jugement qu'avaient porté les auteurs du *Musée de sculpture ancienne et moderne*, jugement qui nous paraît ce qui a été écrit de plus juste et de plus exact à tous égards : « Quoi qu'on puisse lui reprocher un peu de manière et des formes tourmentées dans le haut du corps, peut-être trop fort pour la partie inférieure, elle mérite d'attirer l'attention, non seulement pour avoir été trouvée sur le sol français, mais encore par sa grandeur qui n'est pas ordinaire pour les bronzes, et par son exécution qui est bonne, bien que la patine assez grossière dont elle est en partie couverte fasse disparaître bien des finesses. Le torse, en assez bon état, est d'un modelé qui ne manque pas de fermeté et qui, çà et là, approche un peu de la dureté. L'expression des traits, tout en ne manquant pas de noblesse, a quelque chose de trop âpre et de rustique, et peut-être la tête est-elle un peu lourde pour le corps. Somme toute, c'est un bronze remarquable[2]... »

On aimerait à connaître et sa patrie et son âge exact ?

Et, d'abord, est-ce l'œuvre d'un artiste gallo-romain, est-ce en Gaule qu'elle a été fondue ?

Nous avons eu, pendant tout le temps de la do-

[1] *Op. cit.*, p. 153-154.
[2] *Musée de sculpture ancienne et moderne*, t. III, p. 46.

mination romaine, des artistes indigènes, notamment des fondeurs de statues. Il suffit de rappeler le nom de Zénodore qui, sous Néron, jeta un vif éclat sur la métropole des Arvernes. Ses procédés pour la fonte des statues de grande dimension étaient reconnus les meilleurs. Il avait retrouvé l'art, autrefois florissant à Athènes, mais dès lors oublié, de relever les feuilles d'argent en bas-reliefs délicats. En même temps, par une singularité qu'il est piquant de noter, Zénodore ne dédaignait pas de refaire, pour les amateurs et les collectionneurs romains, des objets perdus ou devenus introuvables [1].

Des inscriptions récemment retrouvées en France font mention de fondeurs.

Mais, d'autre part, il faudrait bien se garder d'attribuer à l'art indigène tous les objets antiques que décèle notre sol. Beaucoup viennent, incontestablement, d'Italie, de Grèce, d'Orient même.

Ainsi, notamment, un charmant petit amour en bronze, trouvé au Vieil-Evreux même, est, à n'en pas douter, un produit de l'art grec.

L'Orient même apportait son contingent aux œuvres artistiques qui ornaient les élégantes demeures des gallo-romains de nos contrées. Sans sortir du département de l'Eure, nous en rencontrons un exemple trop intéressant pour que nous ne nous empressions de le signaler ici.

Sur le territoire de la commune de Caumont [2],

[1] Ch. Lenormant, *Courrier de l'Eure* du 22 juillet 1841.
[2] Canton de Routot (Eure).

dans un endroit qui porte le nom significatif de la Ronce[1], existait une villa gallo-romaine qui n'a jamais été interrogée par des fouilles régulières, et dont rien que le hasard et les nécessités de l'exploitation du sol ont suffi à attester l'intérêt et l'importance. Or, au nombre des objets révélés dans ce milieu incontestablement gallo-romain figure une curieuse bouteille en métal presque blanc et noirci par le temps ou peut-être, en certains endroits, par une préparation spéciale, et d'une sonorité remarquable. Sa forme est celle d'une sphère un peu aplatie, sommée d'un long col droit, sa hauteur de 0m 250 millimètres environ. Ce qui en fait le prix, c'est que des incrustations d'argent, figurant des feuilles longues et lancéolées, la décorent en divers endroits[2]. On a eu la bonne fortune, non seulement de la rencontrer intacte, mais encore de trouver aussi son bouchon de métal sur lequel sont répétées les mêmes incrustations d'argent. On ne sait si l'on doit admirer davantage l'élégance exquise de la forme, le goût artistique de l'ornementation, la belle exécution matérielle du travail. Or, de l'avis de tous les archéologues, cette œuvre d'art que le propriétaire du beau domaine de la Ronce, M. G. de Colombel, conserve avec le soin pieux qu'elle mérite,

[1] Voir sur le nom de la Ronce, abbé Cochet, *La Seine-Inférieure historique et archéologique*. Epoques gauloise, gallo-romaine et franque, Paris, 1864, in-4°, p. 126.

[2] Au nombre des vases de métal antiques à incrustations d'argent, nous signalerons celui trouvé dans le Tarn-et-Garonne, en 1881 (Bulletin archéologique de la Société archéologique du Tarn-et-Garonne, t. IX. Montauban, 1881, in-8°, p. 191-197) et celui de Pesth (*Magasin pittoresque*, avril 1881).

cette œuvre est incontestablement de provenance orientale. M. Darcel, notamment, l'attribue à l'art persan et elle ressemble absolument, et de tous points, à quelques-uns de ces vases indiens, en étain, avec ornements en argent sur fond noir dits œuvre de Bidrah[1]. On nous pardonnera, j'espère, cette courte digression sur un objet d'art qui, à sa valeur intrinsèque, joint le mérite trop rare d'une provenance authentique, et offre cet intérêt qu'il a été apporté chez nous, il y a peut-être dix-huit siècles, témoignant hautement et la diffusion des goûts artistiques en Gaule et la facilité des communications d'une extrémité à l'autre du monde romain.

Il est donc bien dangereux de se prononcer sur cette question de l'origine d'une œuvre d'art. Cependant, M. Ch. Lenormant n'hésitait pas à déclarer qu'à quelques exceptions près qu'il indiquait, il ne voyait dans les bronzes découverts au Vieil-Evreux « rien qu'on ne puisse attribuer à des artistes gaulois ». De même encore, M. Benjamin Fillon, après avoir reconnu la difficulté de la question, croyait pouvoir se prononcer dans le même sens. Il signalait, dans une étude sur l'*Art ancien à l'Exposition de 1878*, plusieurs figures d'animaux émanant de l'art gaulois, puis il ajoutait : « Plus rares sont les figures humaines et leurs réductions d'origine gallo-romaine incontestable. Nous ne serions pas éloigné de ranger dans cette catégorie le Jupiter sorti des ruines du Vieil-Evreux,

[1] Voir : *Histoire de l'art en tableaux*. Leipzig, E.-A. Seemann, 1879, in-4° oblong; planche 147° de la deuxième partie.

envoyé par le chef-lieu du département de l'Eure[1]. »

M. Léon Heuzey n'est pas moins affirmatif; parlant de la statue de Jupiter et d'un Apollon trouvé également au Vieil-Evreux, il écrivait : « Elles offrent même avec d'autres ouvrages du même métal, trouvés également en France, un air de famille, qui ferait supposer que, pour les bronzes du moins, il s'était établi sur quelques points de la Gaule (mais je ne crois pas que ce soit chez les Eburovices) une école de fondeurs qui se perpétua assez longtemps dans la province pour s'y créer un caractère à part[2]. »

Toutefois, il faut reconnaître que cette attribution d'origine rencontre des incrédules. Et ces doutes ne sont-ils pas bien légitimes ? Il semble, en effet, que, depuis la conquête romaine, l'art gaulois avait subi, dans une telle mesure, les influences de la métropole qu'il avait à peu près perdu son cachet personnel et son individualité. L'empereur Claude ne disait-il pas au Sénat, lorsqu'il était question d'accorder le droit de cité aux habitants de la Gaule : « Croyez-moi, sénateurs, consommons l'union de deux peuples dont les mœurs, les ARTS, les alliances sont communes[3] ? »

Quant à la date approximative de l'œuvre, la réponse est peut-être moins difficile. Overbeck, on le sait, voit dans certains caractères du Jupiter du musée d'Evreux, l'indice d'une fabrication postérieure à

[1] L'*Art ancien à l'Exposition de 1878*, publié sous la direction de Louis Gonse. Paris, 1879, in-4°, p. 117.

[2] Discours à la Société des antiquaires de Normandie, du 12 décembre 1878 (*Bulletin*, t. VIII, p. 295).

[3] Benjamin Fillon. *Op. cit.*, p. 114.

celle des autres statues analogues. M. Benjamin Fillon le croit « contemporain de Septime Sévère ou de ses successeurs immédiats[1] », c'est-à-dire des dernières années du second siècle ou du commencement du troisième.

La grosseur exagérée de la tête et du haut du corps, qui est souvent le symptôme d'un art en enfance ou penchant vers la décadence; la disposition maniérée et symétrique de la barbe et de la chevelure qui sont regardées comme typiques du troisième ou du quatrième siècle nous porteraient à reculer encore l'époque proposée par M. Benjamin Fillon.

Somme toute, il y a, dans cette œuvre, quelque chose de rustique et d'un peu épais qui semble dénoter à la fois une époque assez avancée et peut-être aussi une œuvre indigène. En même temps, la majesté du maintien, l'expression à la fois belle et sombre de la tête, les lignes énergiques de ce torse puissant donnent merveilleusement l'impression de vigueur tranquille et de majesté souveraine qu'exprimait le divin Homère : « Le fils de Kronos abaissa ses noirs sourcils; sa chevelure divine s'agita sur sa tête immortelle et le vaste Olympe trembla », et après lui Virgile :

Annuit et totum nutu tremefecit Olympum.

C'est une des plus belles épaves de l'art antique, un des joyaux de nos musées, la ville d'Evreux peut en être fière.

[1] *Op. cit. et loc. cit.*

Si l'on se rappelle qu'un autre point du département de l'Eure a révélé l'inappréciable trésor des vases en argent de Berthouville, l'ornement du musée du Louvre, qu'un département voisin, la Seine-Inférieure, a donné les belles mosaïques de la forêt de Brotonne et de Lillebonne, l'Apollon de Lillebonne, plus grand que nature, et qui occupe la place d'honneur parmi les bronzes antiques du Louvre, on voit que cette partie de la Normandie a fourni un superbe contingent aux trésors de l'art antique, et peut, avec un légitime orgueil, faire remonter à un passé près de dix-huit fois séculaire son amour du beau et son culte des arts.

<div style="text-align:right">Gustave A. Prevost.</div>

www.ingramcontent.com/pod-product-compliance
Lightning Source LLC
Chambersburg PA
CBHW030126230526
45469CB00005B/1821